三字经 百家姓 千字文

孙浩茗左笔镜体书法

人民出版社

人民美术出版社

【目 录】

三字经 …………………… 〇〇一

百家姓 …………………… 〇三五

千字文 …………………… 〇五五

孙浩茗 左笔镜体书法

三字经

传统国学经典

三字经

人之初　性本善　性相近　习相远　苟不教　性乃迁

教之道　贵以专　昔孟母　择邻处　子不学　断机杼

人之初　性本善
性相近　习相远
苟不教　性乃迁
教之道　贵以专

人之初　性本善
性相近　習相遠
苟不教　性乃遷
教之道　貴以專

三才者　天地人　三光者　日月星
三纲者　君臣义　父子亲　夫妇顺
曰春夏　曰秋冬　此四时　运不穷

孙浩茗左笔镜体书法

三字经

人之初　性本善
性相近　习相远
苟不教　性乃迁
教之道　贵以专

苟不教　性乃迁　教之道　贵以专　昔孟母　择邻处

曰南北　曰西东
此四方　应乎中
曰水火　木金土
此五行　本乎数
曰仁义　礼智信
此五常　不容紊

孙浩茗左笔镜体书法

三字经

传统国学经典

人之初　性本善
性相近　习相远
苟不教　性乃迁
教之道　贵以专
昔孟母　择邻处
子不学　断机杼

孙浩茗左笔镜体书法

三字经

〇一〇

曰春夏　曰秋冬　此四时　运不穷
曰南北　曰西东　此四方　应乎中

三字经

子不学 非所宜
幼不学 老何为
玉不琢 不成器
人不学 不知义

三字经

人之初　性本善
性相近　习相远
苟不教　性乃迁
教之道　贵以专

孙浩茗左笔镜体书法

三字经

传统国学经典

孙浩茗左笔镜体书法

三字经

传统国学经典

三才者　天地人
三光者　日月星
三纲者　君臣义
父子亲　夫妇顺

曰春夏　曰秋冬
此四时　运不穷
曰南北　曰西东
此四方　应乎中

高曾祖　父而身　身而子　子而孙
自子孙　至玄曾　乃九族　人之伦

养不教　父之过
教不严　师之惰
子不学　非所宜
幼不学　老何为
玉不琢　不成器
人不学　不知义

孙浩茗左笔镜体书法

传续国学经典

三字经

曰春夏　曰秋冬　此四时　运不穷
曰南北　曰西东　此四方　应乎中
曰水火　木金土　此五行　本乎数

二十传　三百载　梁灭之　国乃改

梁唐晋　及汉周　称五代　皆有由

炎宋兴　受周禅　十八传　南北混

孙浩茗左笔镜体书法

三字经

曰水火　木金土　此五行　本乎数

曰仁义　礼智信　此五常　不容紊

曰水火　木金土　此五行　本乎数

曰仁义　礼智信　此五常　不容紊

孙浩茗　左笔镜体书法

三字经

曰南北　曰西东　此四方　应乎中

曰水火　木金土　此五行　本乎数

孙浩茗左笔镜体书法

三字经

传统国学经典

《三字经》

人之初　性本善　性相近　习相远　苟不教　性乃迁　教之道　贵以专

昔孟母　择邻处　子不学　断机杼　窦燕山　有义方　教五子　名俱扬

养不教　父之过　教不严　师之惰　子不学　非所宜　幼不学　老何为

玉不琢　不成器　人不学　不知义　为人子　方少时　亲师友　习礼仪

香九龄　能温席　孝于亲　所当执　融四岁　能让梨　弟于长　宜先知

首孝弟　次见闻　知某数　识某文　一而十　十而百　百而千　千而万

三才者　天地人　三光者　日月星　三纲者　君臣义　父子亲　夫妇顺

曰春夏　曰秋冬　此四时　运不穷　曰南北　曰西东　此四方　应乎中

曰水火　木金土　此五行　本乎数　曰仁义　礼智信　此五常　不容紊

稻粱菽　麦黍稷　此六谷　人所食　马牛羊　鸡犬豕　此六畜　人所饲

曰喜怒　曰哀惧　爱恶欲　七情具　匏土革　木石金　丝与竹　乃八音

高曾祖　父而身　身而子　子而孙　自子孙　至玄曾　乃九族　人之伦

父子恩　夫妇从　兄则友　弟则恭　长幼序　友与朋　君则敬　臣则忠

此十义　人所同　凡训蒙　须讲究　详训诂　名句读　为学者　必有初

小学终　至四书　论语者　二十篇　群弟子　记善言　孟子者　七篇止

讲道德　说仁义　作中庸　乃孔伋　中不偏　庸不易　作大学　乃曾子

自修齐　至平治　孝经通　四书熟　如六经　始可读　诗书易　礼春秋

号六经　当讲求　有连山　有归藏　有周易　三易详　有典谟　有训诰

有誓命　书之奥　我周公　作周礼　著六官　存治体　大小戴　注礼记

述圣言　礼乐备　曰国风　曰雅颂　号四诗　当讽咏　诗既亡　春秋作

寓褒贬　别善恶　三传者　有公羊　有左氏　有谷梁　经既明　方读子

撮其要　记其事　五子者　有荀杨　文中子　及老庄　经子通　读诸史

考世系　知终始　自羲农　至黄帝　号三皇　居上世　唐有虞　号二帝

相揖逊　称盛世　夏有禹　商有汤　周文武　称三王　夏传子　家天下

四百载　迁夏社　汤伐夏　国号商　六百载　至纣亡　周武王　始诛纣

八百载　最长久　周辙东　王纲堕　逞干戈　尚游说　始春秋　终战国

五霸强　七雄出　嬴秦氏　始兼并　传二世　楚汉争　高祖兴　汉业建

至孝平　王莽篡　光武兴　为东汉　四百年　终于献　魏蜀吴　争汉鼎

号三国　迄两晋　宋齐继　梁陈承　为南朝　都金陵　北元魏　分东西

宇文周　与高齐　迨至隋　一土宇　不再传　失统绪　唐高祖　起义师

除隋乱　创国基　二十传　三百载　梁灭之　国乃改　梁唐晋　及汉周

称五代　皆有由　炎宋兴　受周禅　十八传　南北混　辽与金　皆称帝

元灭金　绝宋世　舆图广　超前代　九十年　国祚废　太祖兴　国大明

号洪武　都金陵　迨成祖　迁燕京　十六世　至崇祯　权阉肆　寇如林

李闯出 神器焚 清世祖 应景命 靖四方 克大定 古今史 全在兹

载治乱 知兴衰 读史书 考实录 通古今 若亲目 口而诵 心而惟

朝于斯 夕于斯 昔仲尼 师项橐 古圣贤 尚勤学 赵中令 读鲁论

彼既仕 学且勤 披蒲编 削竹简 彼无书 且知勉 头悬梁 锥刺股

彼不教 自勤苦 如囊萤 如映雪 家虽贫 学不辍 如负薪 如挂角

身虽劳 犹苦卓 苏老泉 二十七 始发愤 读书籍 彼既老 犹悔迟

尔小生 宜早思 若梁灏 八十二 对大廷 魁多士 彼既成 众称异

尔小生 宜立志 莹八岁 能咏诗 泌七岁 能赋棋 彼颖悟 人称奇

尔幼学 当效之 蔡文姬 能辨琴 谢道韫 能咏吟 彼女子 且聪敏

尔男子　当自警　唐刘晏　方七岁　举神童　作正字　彼虽幼　身已仕

尔幼学　勉而致　有为者　亦若是　犬守夜　鸡司晨　苟不学　曷为人

蚕吐丝　蜂酿蜜　人不学　不如物　幼而学　壮而行　上致君　下泽民

扬名声　显父母　光于前　裕于后　人遗子　金满赢　我教子　惟一经

勤有功　戏无益　戒之哉　宜勉力

孙浩茗 左笔 镜体书法

传统国学经典

百家姓

〇三五

孙浩茗左笔镜体书法

百家姓

传统国学经典

百家姓

项祝董梁　杜阮蓝闵　席季麻强　贾路娄危　江童颜郭

梅盛林刁　钟徐邱骆　高夏蔡田　樊胡凌霍　虞万支柯

孙浩茗 左笔镜体书法

百家姓

传统国学经典

井段富巫　乌焦巴弓　牧隗山谷　车侯宓蓬

全郗班仰　秋仲伊宫　宁仇栾暴　甘钭厉戎

孙浩茗左笔镜体书法

传统国学经典

百家姓

甘邸蘧龙

祖冷司韶

景詹束龙

郜黎蓟薄

池乔阴郁

印宿白怀

蒲邰从鄂

索咸籍赖

卓蔺屠蒙

胥能苍双

孙浩茗左笔镜体书法

百家姓

传统国学经典

柴瞿阎充　慕连茹习
宦艾鱼容　向古易慎
戈廖庾终　暨居衡步
都耿满弘　匡国文寇

孙浩茗左笔镜体书法

传统国学经典

百家姓

孙浩茗左笔镜体书法

传统国学经典

百家姓

孙浩茗 左笔 镜体 书法

百家姓

巫马公西　漆雕乐正　壤驷公良　拓跋夹谷

宰父谷梁　晋楚闫法　汝鄢涂钦　段干百里

孙浩茗 左笔 镜体书法

传统国学经典

百家姓

《百家姓》

赵钱孙李　周吴郑王　冯陈褚卫　蒋沈韩杨　朱秦尤许　何吕施张

孔曹严华　金魏陶姜　戚谢邹喻　柏水窦章　云苏潘葛　奚范彭郎

鲁韦昌马　苗凤花方　俞任袁柳　酆鲍史唐　费廉岑薛　雷贺倪汤

滕殷罗毕　郝邬安常　乐于时傅　皮卞齐康　伍余元卜　顾孟平黄

和穆萧尹　姚邵湛汪　祁毛禹狄　米贝明臧　计伏成戴　谈宋茅庞

熊纪舒屈　项祝董梁　杜阮蓝闵　席季麻强　贾路娄危　江童颜郭

梅盛林刁　钟徐邱骆　高夏蔡田　樊胡凌霍　虞万支柯　咎管卢莫

经房裘缪　干解应宗　宣丁贲邓　郁单杭洪　包诸左石　崔吉钮龚

程嵇邢滑　裴陆荣翁　荀羊於惠　甄魏加封　芮羿储靳　汲邴糜松

井段富巫　乌焦巴弓　牧隗山谷　车侯宓蓬　全郗班仰　秋仲伊宫

宁仇栾暴　甘钭厉戎　祖武符刘　姜詹束龙　叶幸司韶　郜黎蓟薄

印宿白怀　蒲台从鄂　索咸籍赖　卓蔺屠蒙　池乔阴郁　胥能苍双

闻莘党翟　谭贡劳逄　姬申扶堵　冉宰郦雍　却璩桑桂　濮牛寿通

边扈燕冀　郏浦尚农　温别庄晏　柴瞿阎充　慕连茹习　宦艾鱼容

向古易慎　戈廖庚终　暨居衡步　都耿满弘　匡国文寇　广禄阙东

殴殳沃利　蔚越夔隆　师巩厍聂　晁勾敖融　冷訾辛阚　那简饶空

曾毋沙乜　养鞠须丰　巢关蒯相　查后江红　游竺权逯　盖益桓公

万俟司马　上官欧阳　夏侯诸葛　闻人东方　赫连皇甫　尉迟公羊

澹台公冶　宗政濮阳　淳于仲孙　太叔申屠　公孙乐正　轩辕令狐

钟离闾丘　长孙慕容　鲜于宇文　司徒司空　亓官司寇　仉督子车

颛孙端木　巫马公西　漆雕乐正　壤驷公良　拓拔夹谷　宰父谷梁

晋楚阎法　汝鄢涂钦　段干百里　东郭南门　呼延归海　羊舌微生

岳帅缑亢　况后有琴　梁丘左丘　东门西门　商牟佘佴　伯赏南宫

墨哈谯笪　年爱阳佟　第五言福　百家姓续

千字文

孙浩茗　左笔镜体书法

千字文

孙浩茗左笔镜体书法

千字文

〇六〇

千字文

孙浩茗 左笔 镜体 书法

千字文

传统国学经典

孙浩茗 左笔 镜体书法

千字文

千字文

《千字文》

天地玄黄　宇宙洪荒　日月盈昃　辰宿列张　寒来暑往　秋收冬藏

闰余成岁　律吕调阳　云腾致雨　露结为霜　金生丽水　玉出昆冈

剑号巨阙　珠称夜光　果珍李奈　菜重芥姜　海咸河淡　鳞潜羽翔

龙师火帝　鸟官人皇　始制文字　乃服衣裳　推位让国　有虞陶唐

吊民伐罪　周发殷汤　坐朝问道　垂拱平章　爱育黎首　臣伏戎羌

遐迩一体　率宾归王　鸣凤在竹　白驹食场　化被草木　赖及万方

盖此身发　四大五常　恭惟鞠养　岂敢毁伤　女慕贞洁　男效才良

千字文

知过必改　得能莫忘　罔谈彼短　靡恃己长　信使可覆　器欲难量

墨悲丝染　诗赞羔羊　景行维贤　克念作圣　德建名立　形端表正

空谷传声　虚堂习听　祸因恶积　福缘善庆　尺璧非宝　寸阴是竞

资父事君　曰严与敬　孝当竭力　忠则尽命　临深履薄　夙兴温凊

似兰斯馨　如松之盛　川流不息　渊澄取映　容止若思　言辞安定

笃初诚美　慎终宜令　荣业所基　籍甚无竟　学优登仕　摄职从政

存以甘棠　去而益咏　乐殊贵贱　礼别尊卑　上和下睦　夫唱妇随

外受傅训　入奉母仪　诸姑伯叔　犹子比儿　孔怀兄弟　同气连枝

交友投分　切磨箴规　仁慈隐恻　造次弗离　节义廉退　颠沛匪亏

性静情逸　心动神疲　守真志满　逐物意移　坚持雅操　好爵自縻

都邑华夏　东西二京　背邙面洛　浮渭据泾　宫殿盘郁　楼观飞惊

图写禽兽　画彩仙灵　丙舍旁启　甲帐对楹　肆筵设席　鼓瑟吹笙

升阶纳陛　弁转疑星　右通广内　左达承明　既集坟典　亦聚群英

杜稿钟隶　漆书壁经　府罗将相　路侠槐卿　户封八县　家给千兵

高冠陪辇　驱毂振缨　世禄侈富　车驾肥轻　策功茂实　勒碑刻铭

盘溪伊尹　佐时阿衡　奄宅曲阜　微旦孰营　桓公匡合　济弱扶倾

绮回汉惠　说感武丁　俊义密勿　多士实宁　晋楚更霸　赵魏困横

假途灭虢　践土会盟　何遵约法　韩弊烦刑　起翦颇牧　用军最精

宣威沙漠　驰誉丹青　九州禹迹　百郡秦并　岳宗泰岱　禅主云亭

雁门紫塞　鸡田赤诚　昆池碣石　钜野洞庭　旷远绵邈　岩岫杳冥

治本于农　务兹稼穑　俶载南亩　我艺黍稷　税熟贡新　劝赏黜陟

孟轲敦素　史鱼秉直　庶几中庸　劳谦谨敕　聆音察理　鉴貌辨色

贻厥嘉猷　勉其祇植　省躬讥诫　宠增抗极　殆辱近耻　林皋幸即

两疏见机　解组谁逼　索居闲处　沉默寂寥　求古寻论　散虑逍遥

欣奏累遣　戚谢欢招　渠荷的历　园莽抽条　枇杷晚翠　梧桐蚤凋

陈根委翳　落叶飘摇　游鹍独运　凌摩绛霄　耽读玩市　寓目囊箱

易輶攸畏　属耳垣墙　具膳餐饭　适口充肠　饱饫烹宰　饥厌糟糠

亲戚故旧　老少异粮　妾御绩纺　侍巾帷房　纨扇圆洁　银烛炜煌

昼眠夕寐　蓝笋象床　弦歌酒宴　接杯举觞　矫手顿足　悦豫且康

嫡后嗣续　祭祀烝尝　稽颡再拜　悚惧恐惶　笺牒简要　顾答审详

骸垢想浴　执热愿凉　驴骡犊特　骇跃超骧　诛斩贼盗　捕获叛亡

布射僚丸　嵇琴阮啸　恬笔伦纸　钧巧任钓　释纷利俗　并皆佳妙

毛施淑姿　工颦妍笑　年矢每催　曦晖朗曜　璇玑悬斡　晦魄环照

指薪修祜　永绥吉劭　矩步引领　俯仰廊庙　束带矜庄　徘徊瞻眺

孤陋寡闻　愚蒙等诮　谓语助者　焉哉乎也